U0114652

花花世界5

隻字點寫!

序

「花花世界」在《太陽報》的專欄畫了五年有多，目前以每週畫四天的進度繪畫，有時都會懷疑自己會不會有「乾塘」的一天，畫不出甚麼來。可幸生活是一頭龐然大物，當你全情投入時，總有許多意想不到的細節可以發掘，一點點累積成這小小的世界。

除「花花世界」之外，我其實還有別的創作，如十數頁的短篇漫畫，或一些大幅畫作，可是篇幅所限，我又畫得慢吞吞，這類作品都不大適合報刊媒體採用。而「花花世界」於我，則猶如熱身運動，讓我保持創作生活的節奏和規律，又如打坐深呼吸，有助調理身心。這些原因，都令「花花世界」比我別的作品顯得更為平靜、微小──希望不至於乏味啦！

再次感激《太陽報》的Laura、Clara和Simone，一直以來的支持和催稿；還有三聯的阿鋒、Alice、Yuki和Anne，把我散亂的作品結集成書，讓花花在書架上見人。最後還有喜歡花花的朋友和讀者，衷心的謝謝你們！

智海
二〇一三年・夏

目錄

貓傢俬

物盡其用

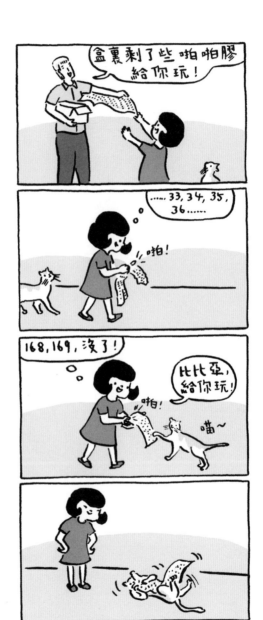

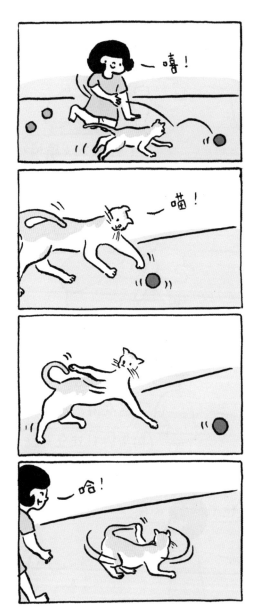

貓尾

洩密

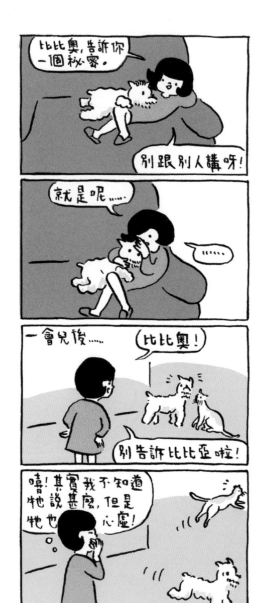

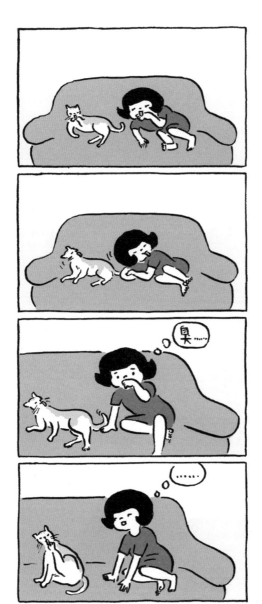

高難度

發神經

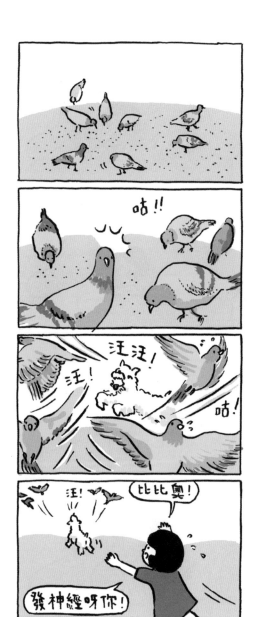

貓和蛾

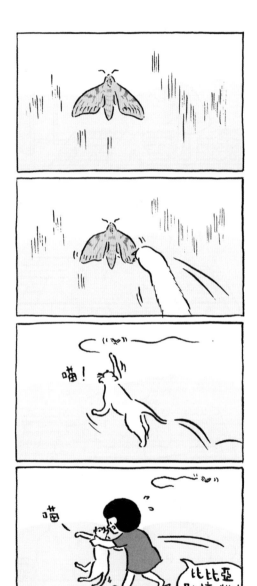

泡泡浴

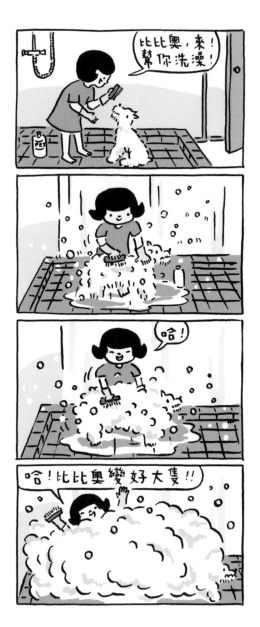

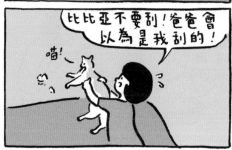

沖廁

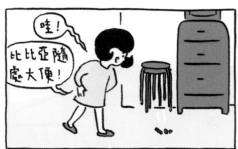

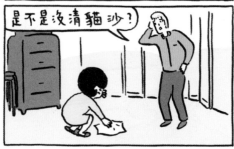

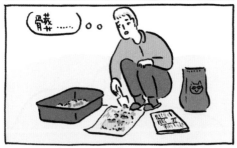

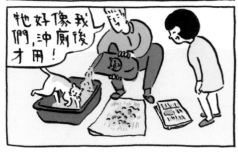

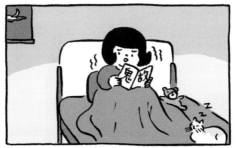

心慌慌

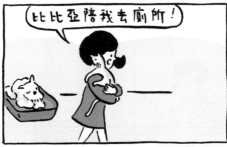

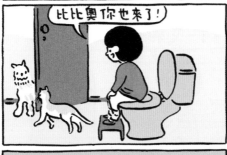

外套

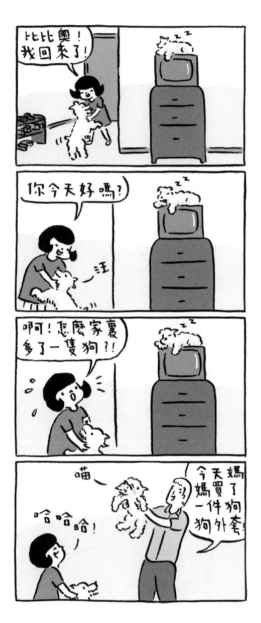

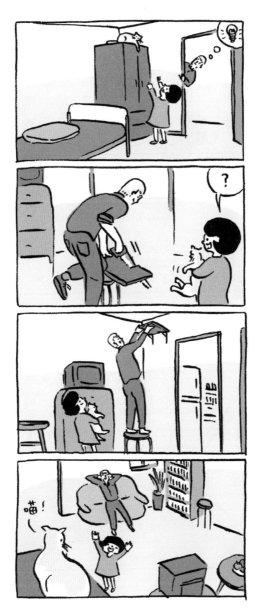

貓傢俬

賴床

重

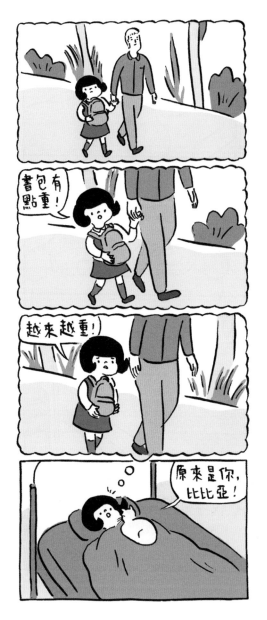

病假

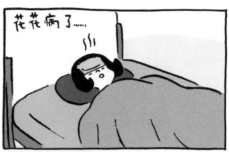

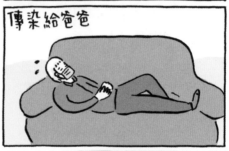

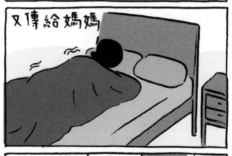

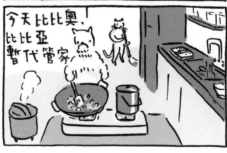

其實我們貓咪很喜歡小朋友.

兒童之友

給花花當枕頭,

打架我也沒伸爪.

你說是不是?

喵!

千個太陽

看風

異象

加碼奉還

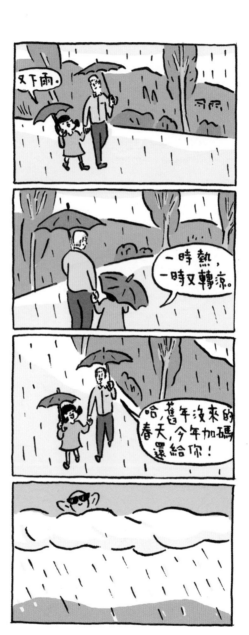

全天候

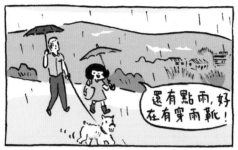

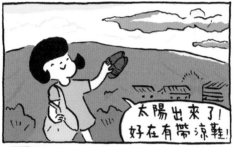

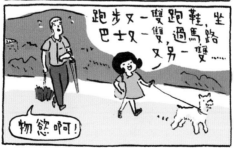

帶雨傘

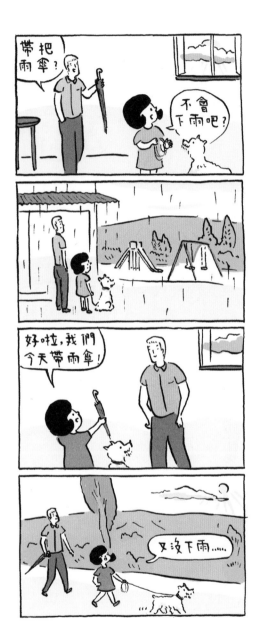

淋濕

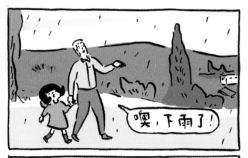

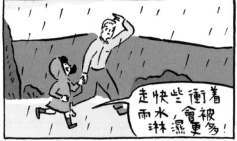

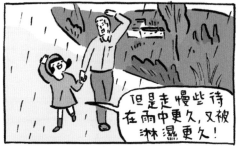

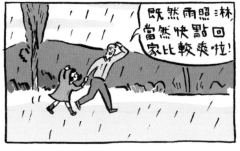

蝙蝠傘

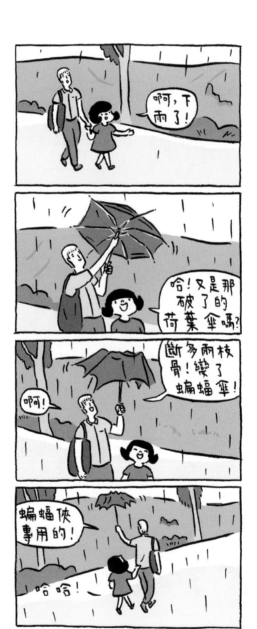

水浸

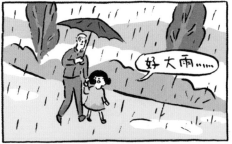

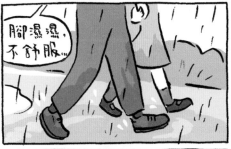

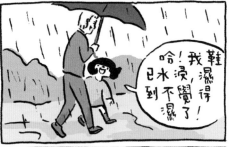

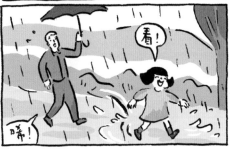

梅雨天

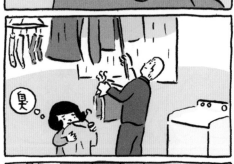

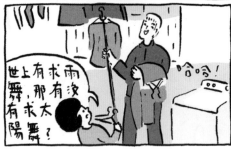

兒童清明

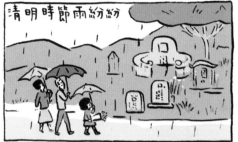

清明時節雨紛紛

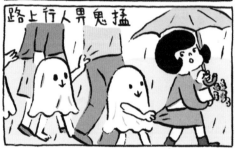

路上行人畏鬼猛

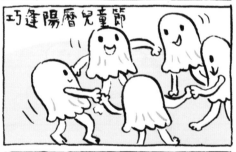

巧逢陽曆兒童節

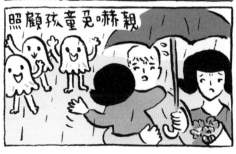

照顧孩童免嚇親

萬籟

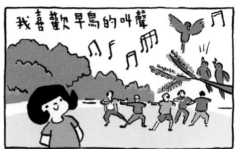

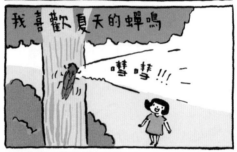

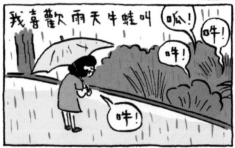

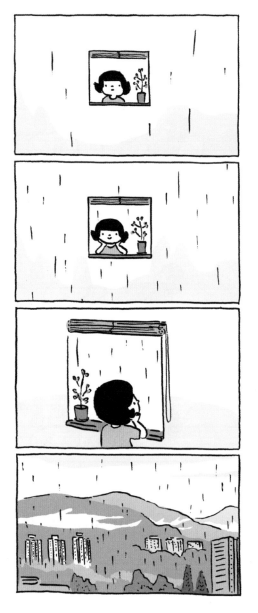

看雨

都是水

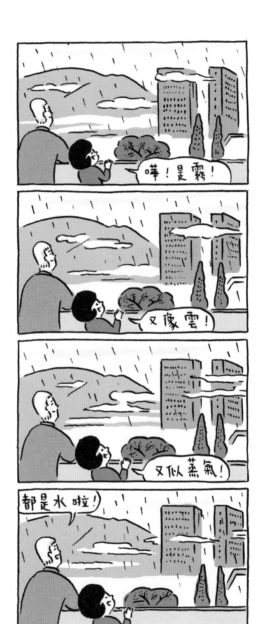

換季

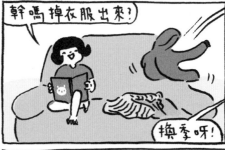

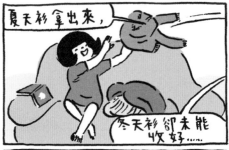

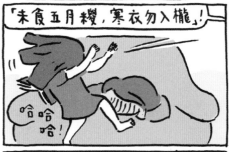

下水禮

處暑

好熱

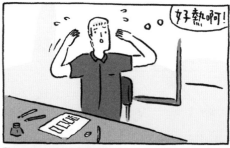

凍飲

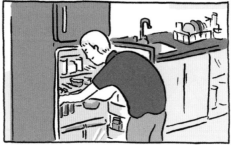

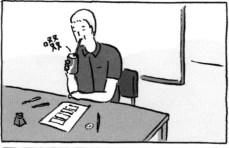

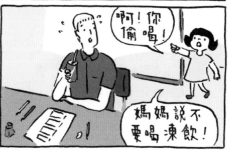

大熱

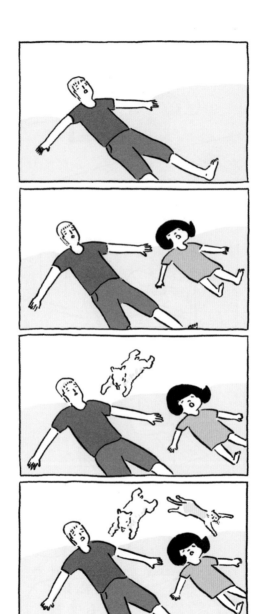

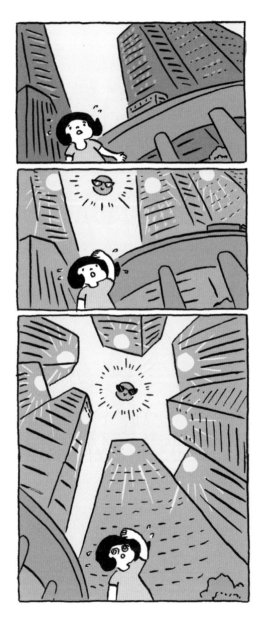

千個太陽

秋天到

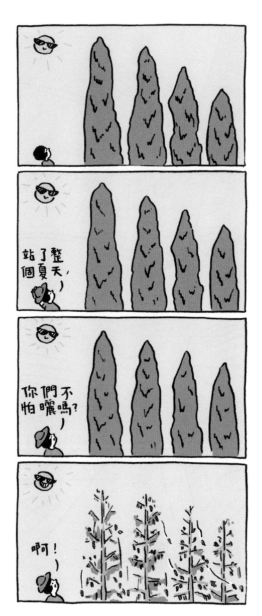

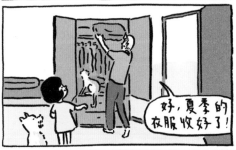

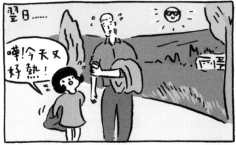

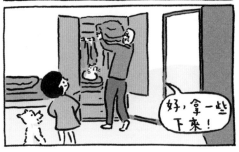

換不換季

迎月

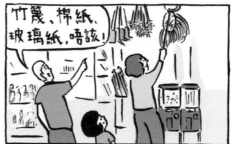

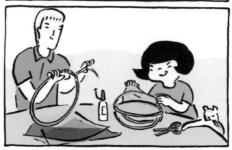

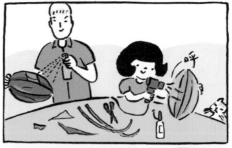

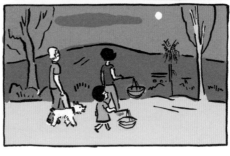

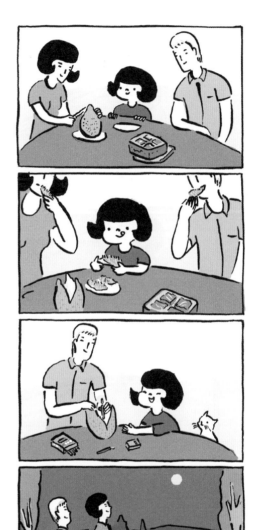

賞月

被窩

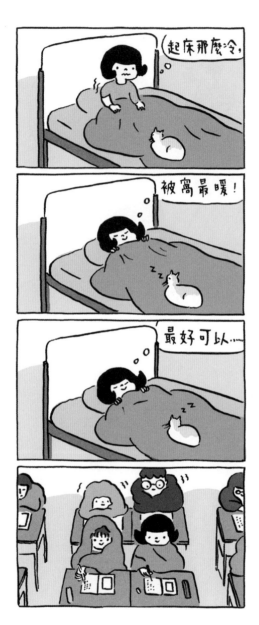

熱水袋

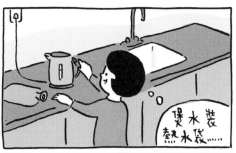

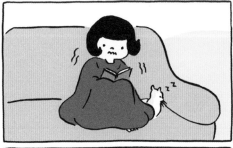

風吹

自由

隻字點寫

塑膠分解

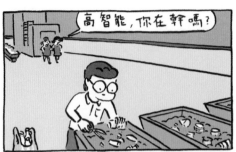

高智能，你在幹嗎？

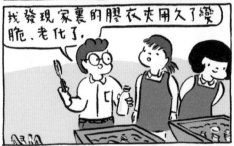

我發現家裏的膠衣夾用久了變脆、老化了。

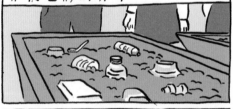

我在做實驗，看看日曬雨淋如何加快塑膠的分解。

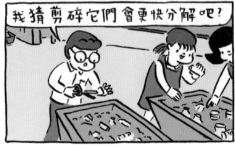

我猜剪碎它們會更快分解吧？

星
期

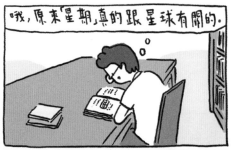

哦,原來「星期」真的跟星球有關的。

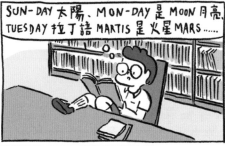

SUN-DAY 太陽、MON-DAY 是 MOON 月亮,
TUESDAY 拉丁語 MARTIS 是火星 MARS……

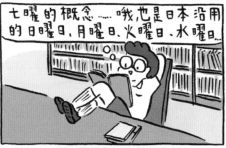

七曜的概念……哦也是日本沿用
的日曜日、月曜日、火曜日、水曜日…

海水化淡

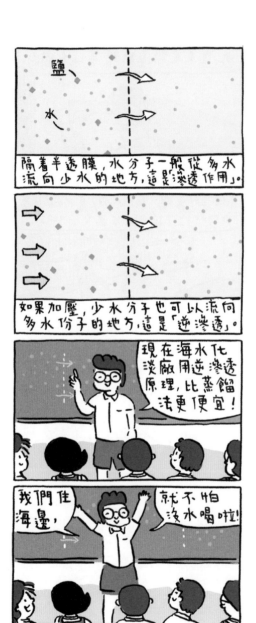

隔着半透膜，水分子一般從多水流向少水的地方，這是滲透作用。

如果加壓，少水分子也可以流向多水份子的地方，這是「逆滲透」。

現在海水化淡廠用逆滲透原理，比蒸餾法更便宜！

我們住海邊，就不怕淡水喝啦！

暖化

物資同學

罷課

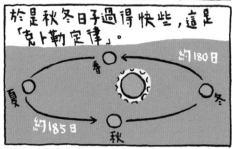

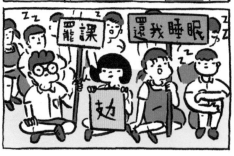

傳染

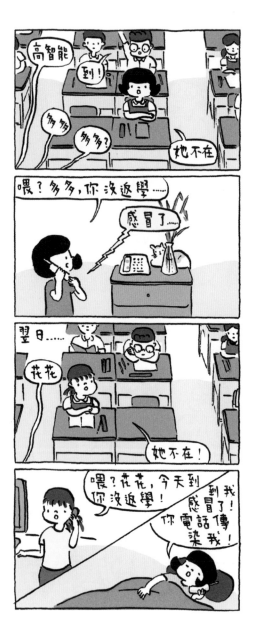

遙控遙控

星期幾

轉筆

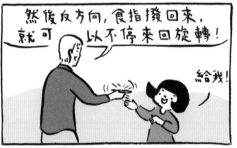

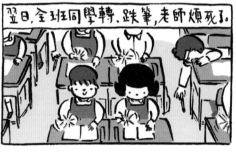

射波

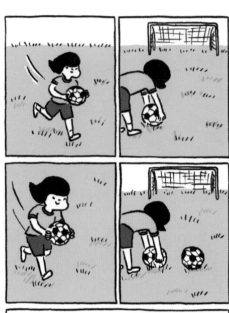

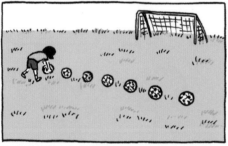

通訊器

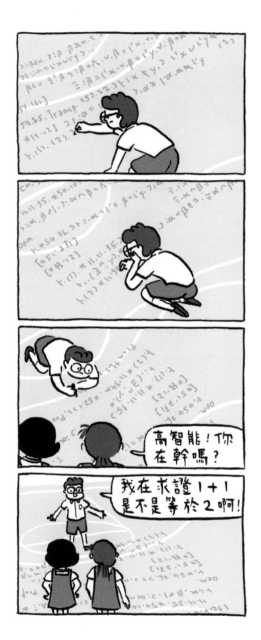

高智能！你在幹嗎？

我在求證1+1是不是等於2啊！

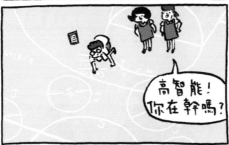

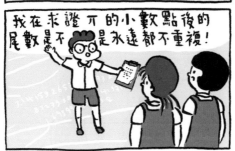

書面字

光頭仔!別在我們面前"Tun"來"Tun"去啦!

我邊有"Tun"來"Tun"去?

"Tun"字點寫呀!

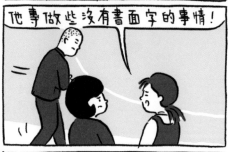

他專做些沒有書面字的事情!

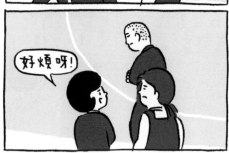

好煩呀!

揗tan4〈音吞第4聲,提人切〉:忙碌奔波,頻頻往來。或作趣。

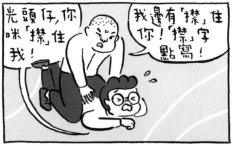

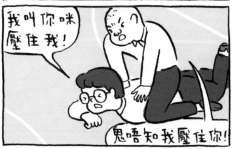

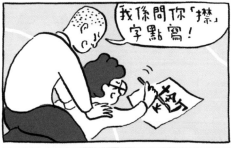

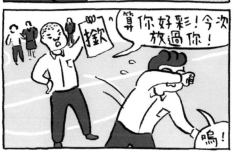

撳住嚟打

撳 gam6〈音金第 6 聲，舊任切〉：按、摁。

蝦蝦霸霸

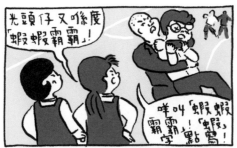

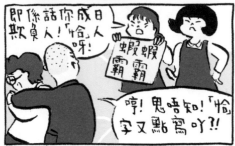

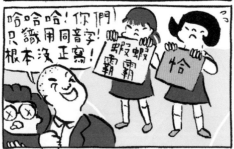

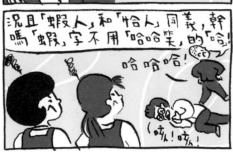

蝦霸 ha1 ba3：欺負、霸道、恃勢凌人。　恰 hap1：欺負。

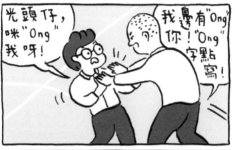

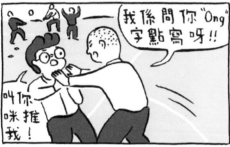

� ung2〈音啞恐切〉：推。

捽捽貢

鬼唔知你有iPhone咩!成日喺度「捽捽貢」!

咩叫「捽捽貢」呀!「捽」字點寫吖!

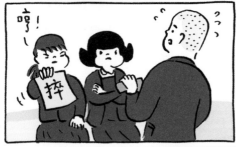

哼!

捽

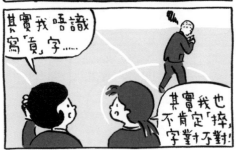

其實我唔識寫「貢」字……

其實我也不肯定「捽」字啱唔啱!

捽 zeot1〈音卒〉：揉、搓、互相磨擦。

貢 gung3：鑽動、蠕動，形容動態之勢，常置疊字後。或作㨪。

曬命

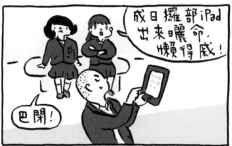

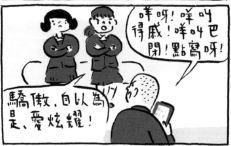

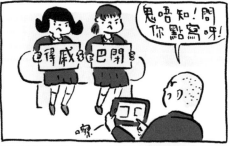

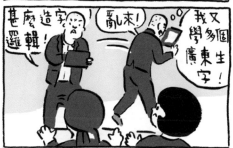

得戚 dak1 cik1：自鳴得意。

巴閉 bal bai3：（含貶義）了不起、有本事。

攝罅

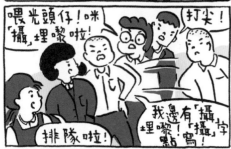

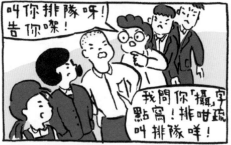

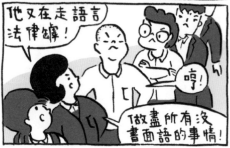

攝 sip3〈音涉〉:（在縫中）塞入（薄物）。或作揳、摵或裝。

打櫼 da2 zim1〈櫼音尖〉:原指打楔子（櫼＝楔子），喻插隊。

這是 Hea

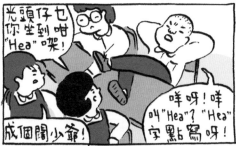

光頭仔也你坐到咁"Hea"㗎!

咩呀!咩叫"Hea"?"Hea"字點寫呀!

成個闊少爺!

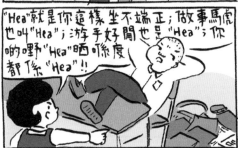

"Hea"就是你這樣坐不端正;做事馬虎也叫"Hea";游手好閒也是"Hea";你啲嘢"Hea"晒喺度都係"Hea"!!

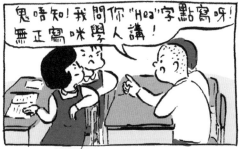

鬼唔知!我問你"Hea"字點寫呀!無正寫咪學人講!

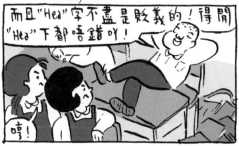

而且"Hea"字不盡是貶義的!得閒"Hea"下都唔錯吖!

哼!

"Hea" he3〈音哈借切〉：投閒置散以打發時間、四處遊蕩、頹廢、得過且過；（動詞）敞開、攤開。暫無通用書面字，有作迆、迆或遳。

79

踩界

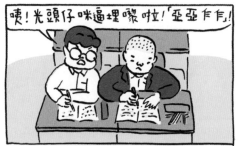

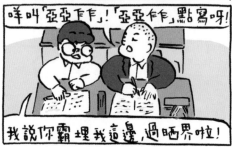

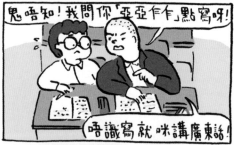

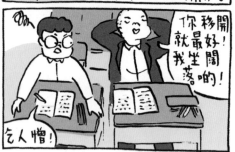

� nga6〈音牙第 6 聲，毅夏切〉：佔據、佔據而阻礙別人。
或作衙：阻止。
�

膪 za6〈音炸第 6 聲，治夏切〉：同「�",

80

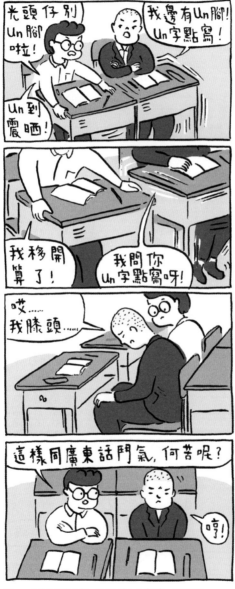

鬥氣

跺 ngan3〈音銀第 3 聲，毅訓切〉：抖（腳），上下彈動。

跨欄

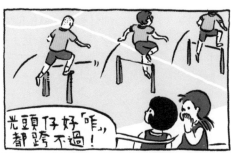

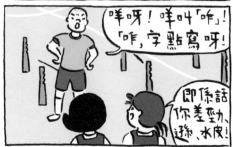

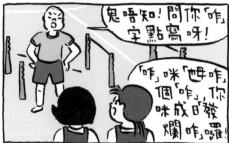

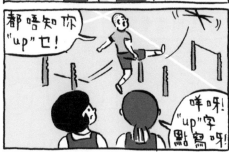

苴 za2〈音炸第 2 聲，止雅切〉：劣、次、水平低。或作笮。
捹苴 la5 za2〈捹，音軃第 5 聲〉：骯髒。
發爛苴 fat3 lan6 za2：(含貶義) 撒野，蠻不講理地吵鬧。

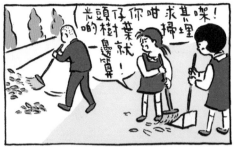

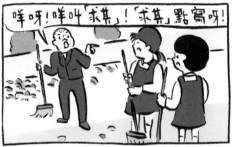

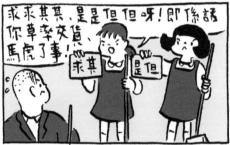

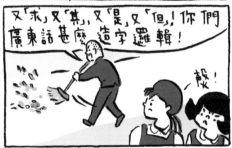

求其 kau4 kei4：隨便。或作求期：終必如此。

是但 si6 dan6：隨便，不認真地。

打茅波

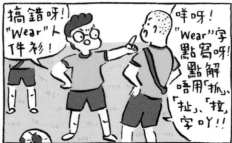

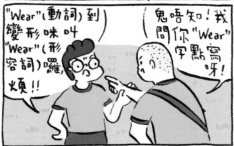

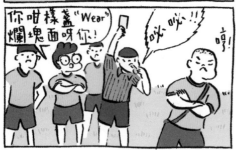

搣 we2〈音壺野切第 2 聲〉：抓緊、攀牢；抓爬、撓。

84

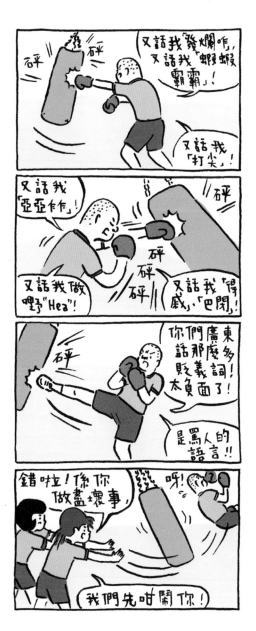

花花出走記

家務

雖然自己湊女係辛苦些，

但是學會家務照顧自己，簡單

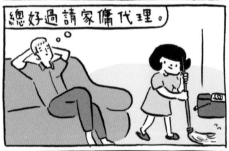

總好過請家傭代理。

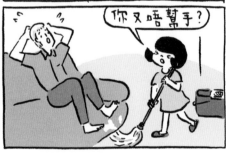

你又唔幫手？

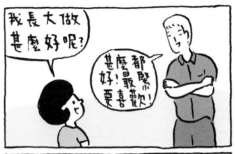

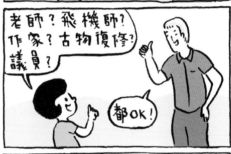

不堪設想

禮讓（一）

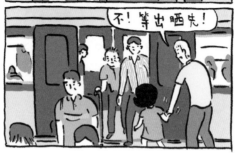

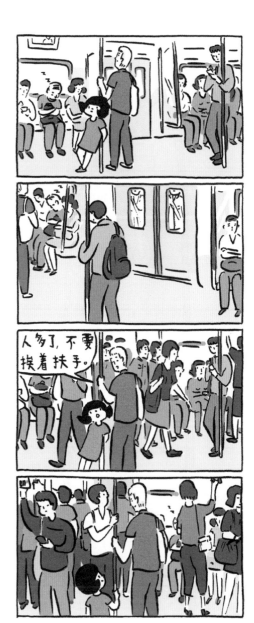

咪阻住

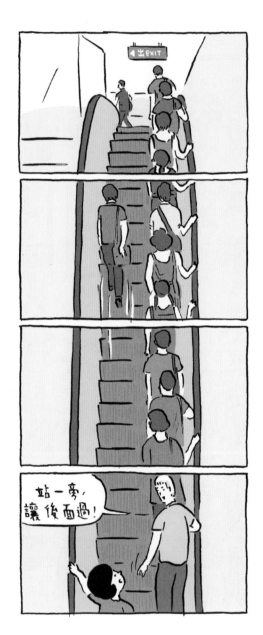

尊重

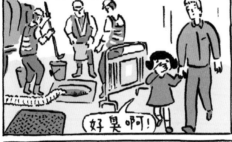

好臭啊!

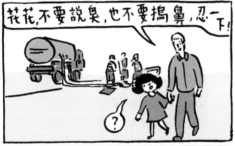

花花,不要說臭,也不要搞鼻,忍一下!

?

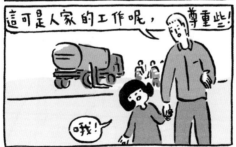

這可是人家的工作呢,尊重些!

哦!

撞柱

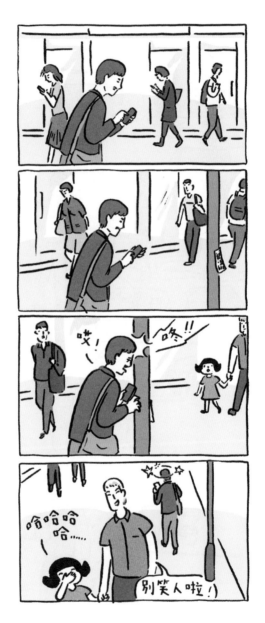

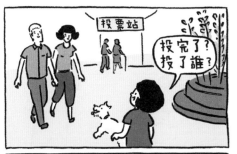

說謊的人

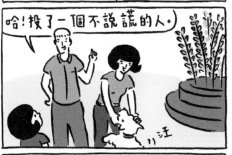

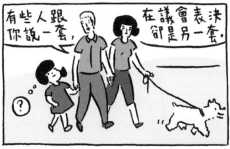

離家出走

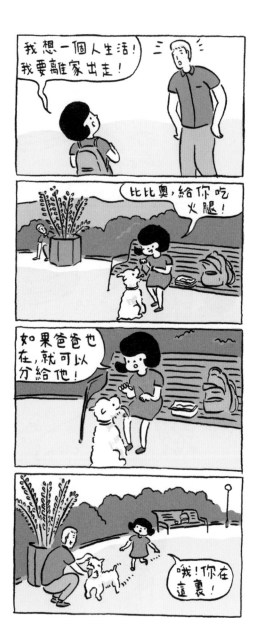

餓了

拐童

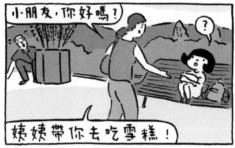

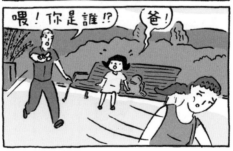

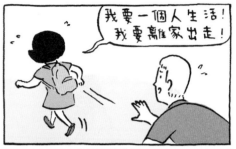

花花救我

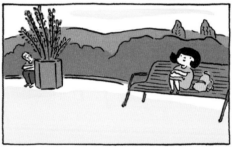

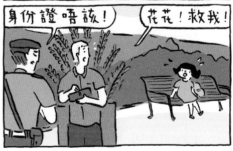

爸爸累了

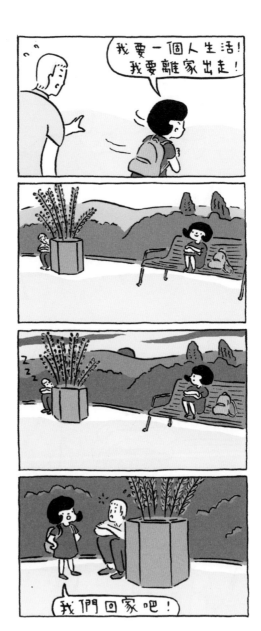

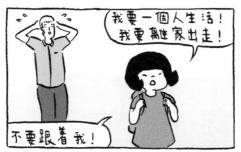

花花累了

筆友

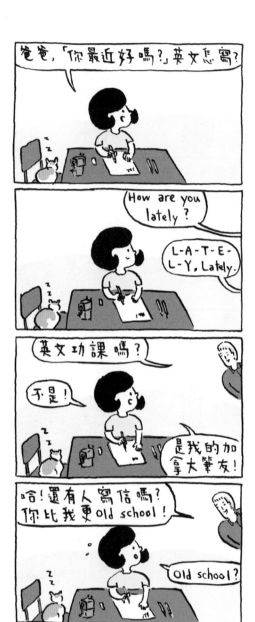

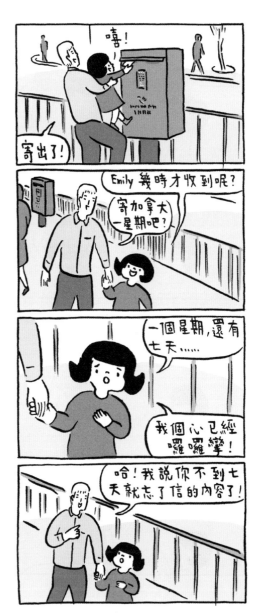

囉囉攣

華僑

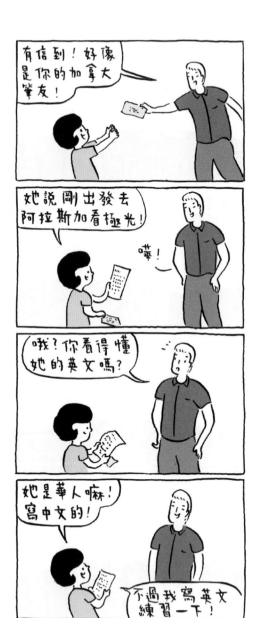

No

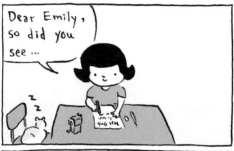

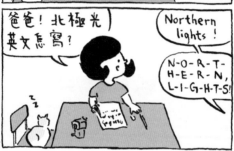

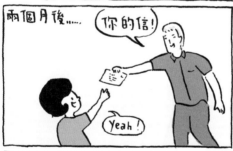

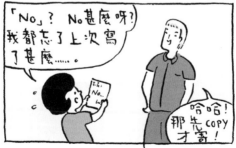

近照

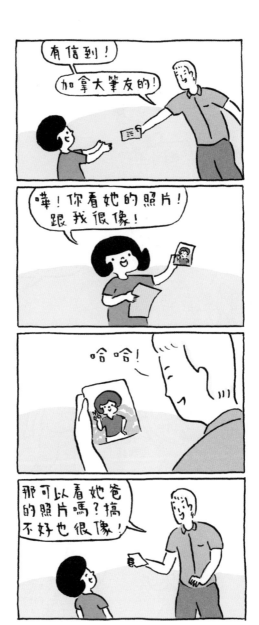

快相

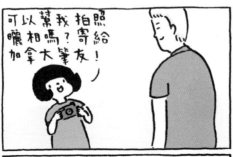

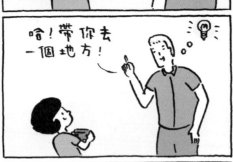

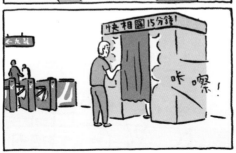

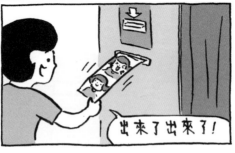

流星雨

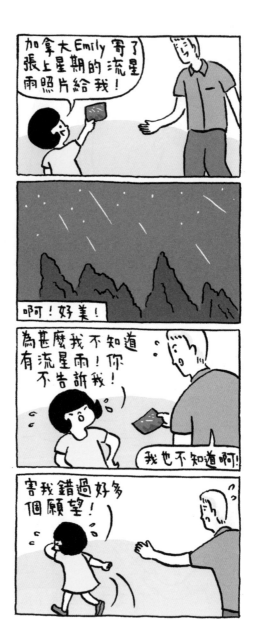

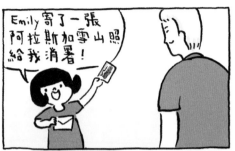

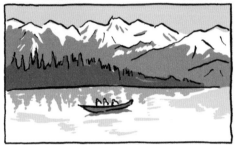

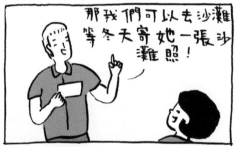

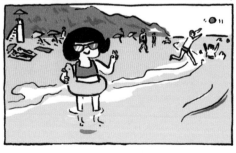

石頭爆出

鈴聲

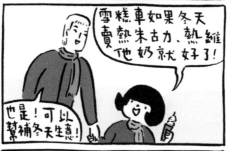

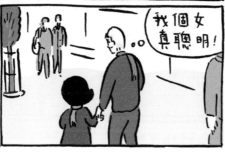

熱
飲

甜中苦

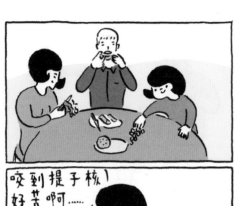

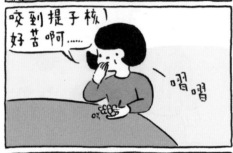

好吃在後頭

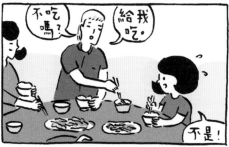

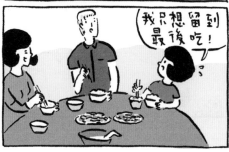

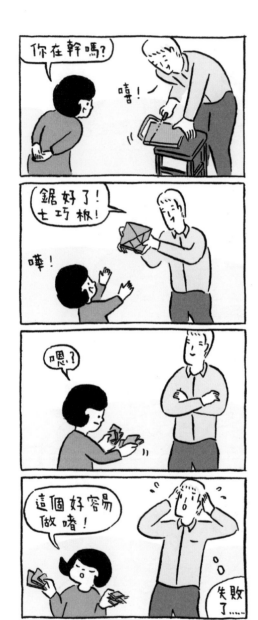

客戶意見

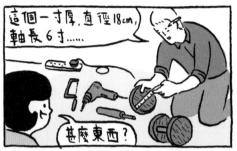

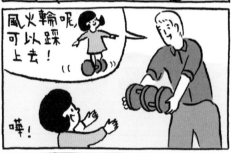

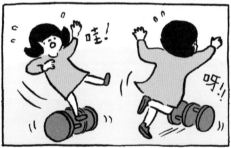

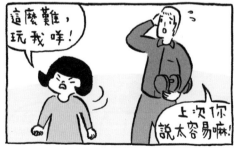

挑戰難度

降落傘

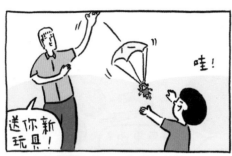

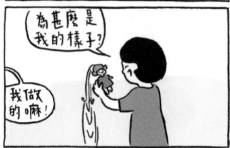

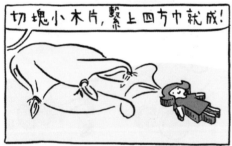

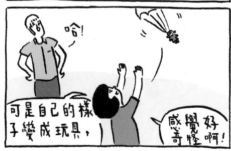

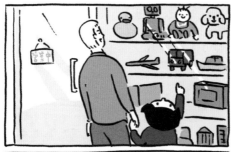

玩具的玩具

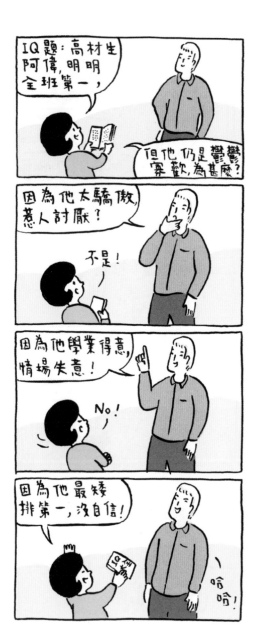

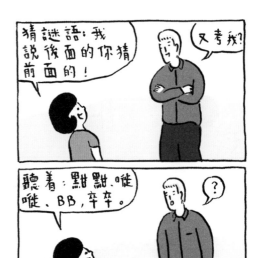

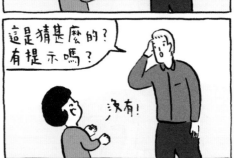

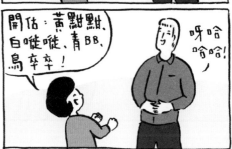

字謎

121

秘密

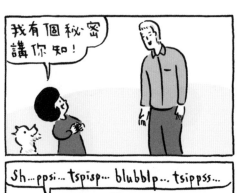

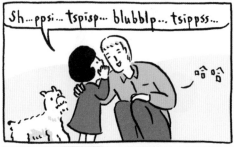

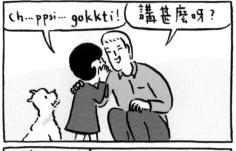

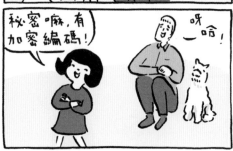

魔術

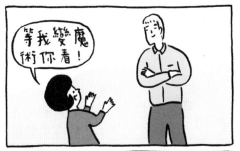

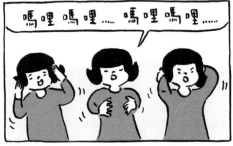

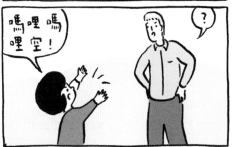

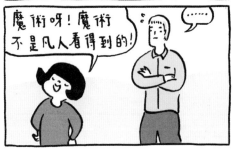

123

石頭

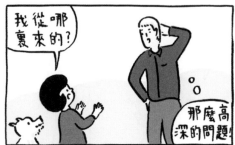

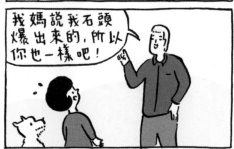

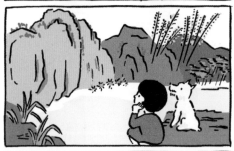

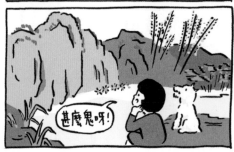

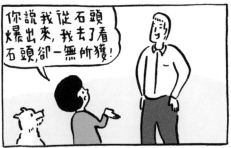

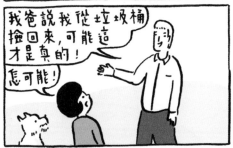

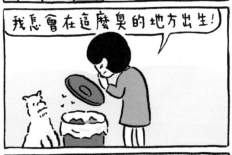

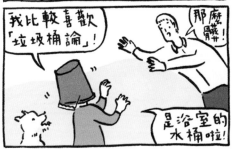

垃圾桶

試飲

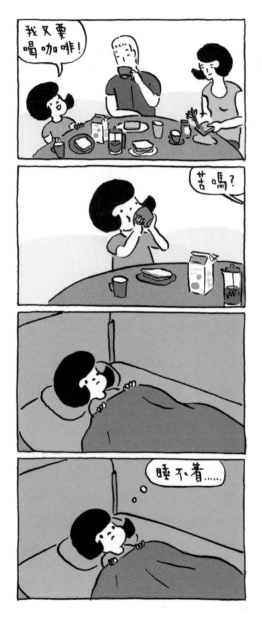

早睡

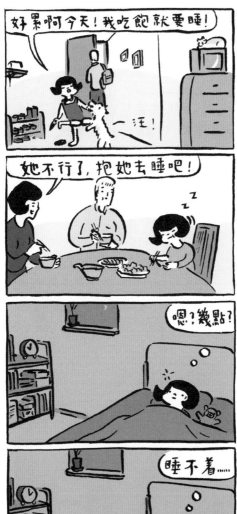

懶不起

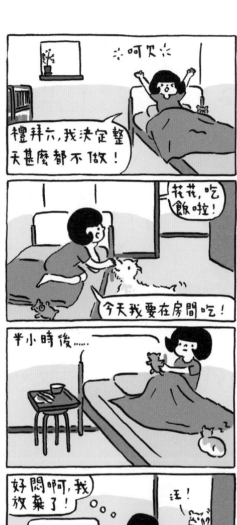

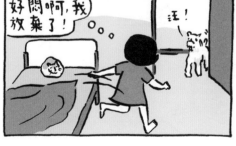

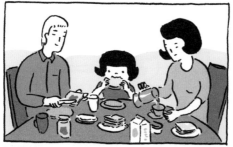

禮拜六

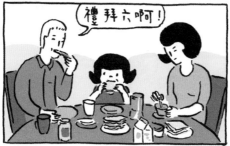

禮拜六啊！

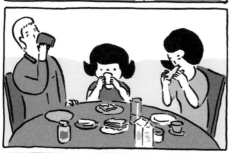

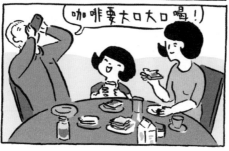

咖啡要大口大口喝！

上網

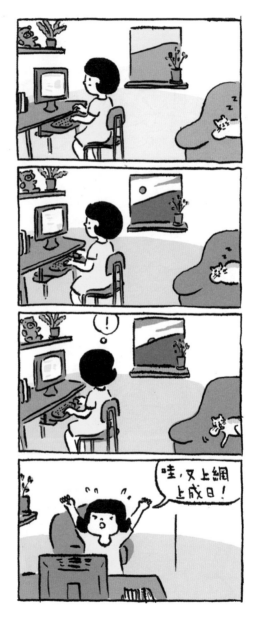

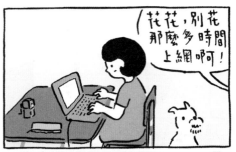

限時上網

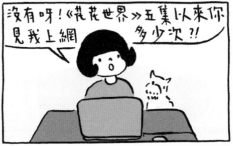

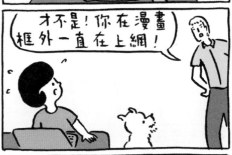

舊物

咦?

這照片這麼小!

哦?怎麼找到的?

是幻燈片呢!

呀!香港風景照!

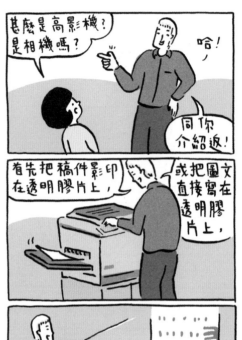

高影機

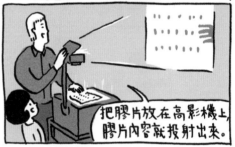

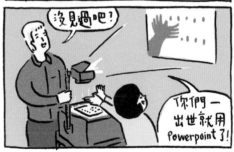

譯音

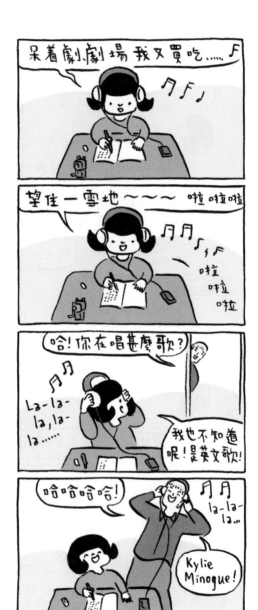

老歌

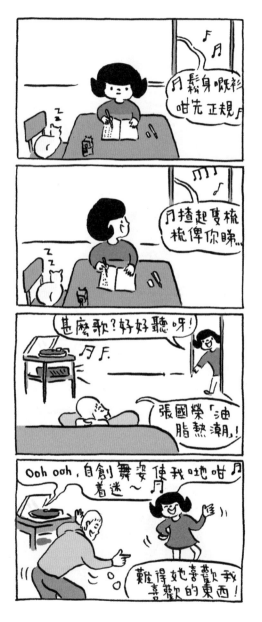

錯有錯着

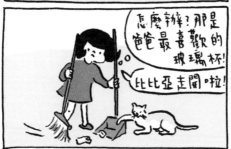

將功補過

斬料

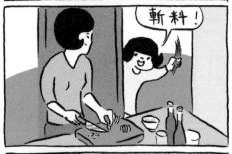

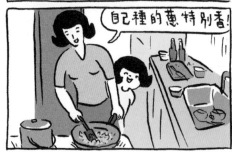

雜草

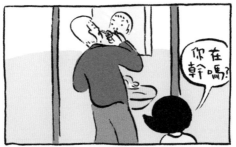

你在幹嗎?

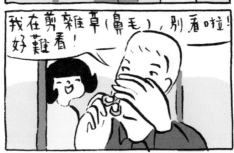

我在剪雜草(鼻毛),別看啦!好難看!

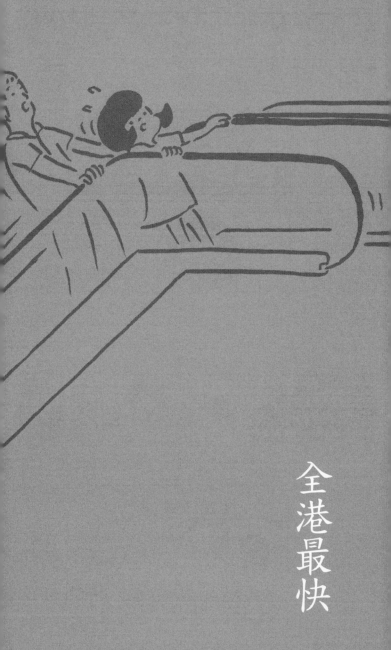

全港最快

拉長

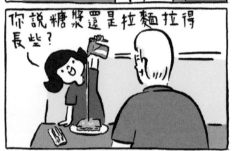

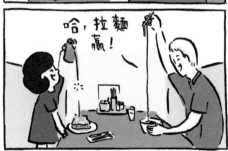

兩種性格

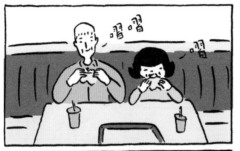

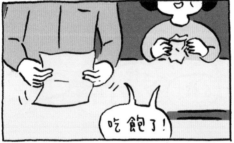

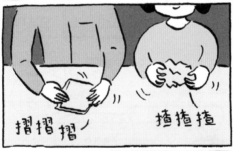

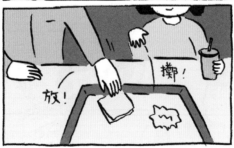

賽馬日

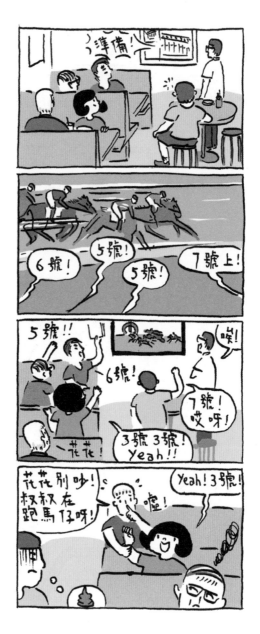

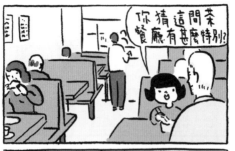

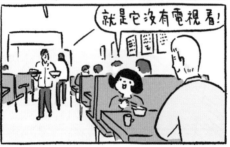

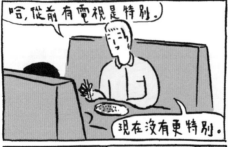

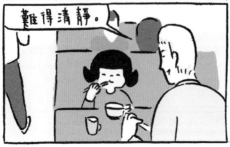

難得清靜

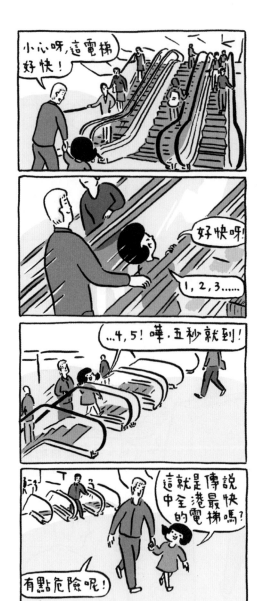

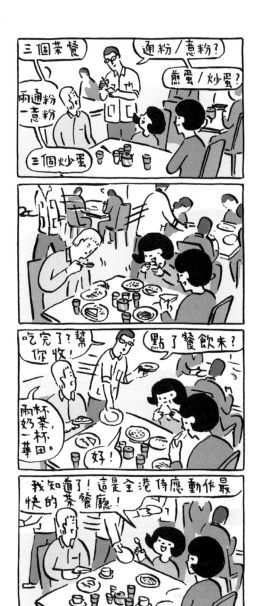

真與假

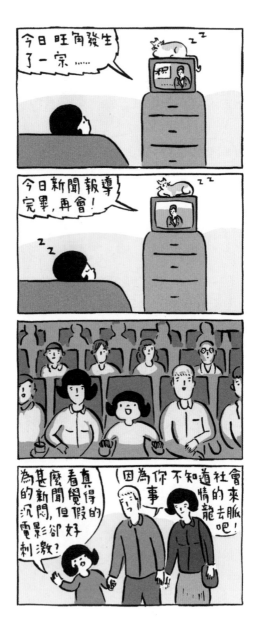

過來人

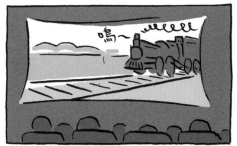

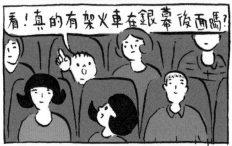

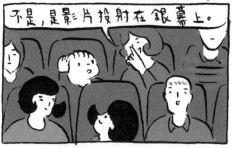

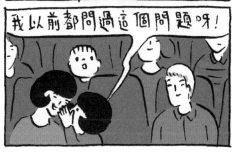

火燭車

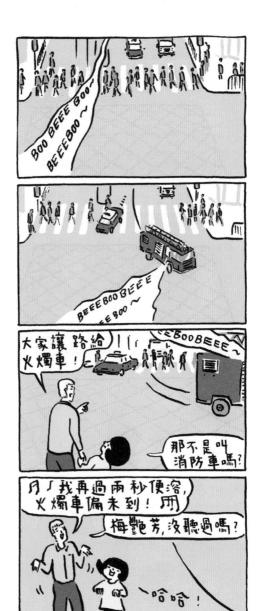

火車站

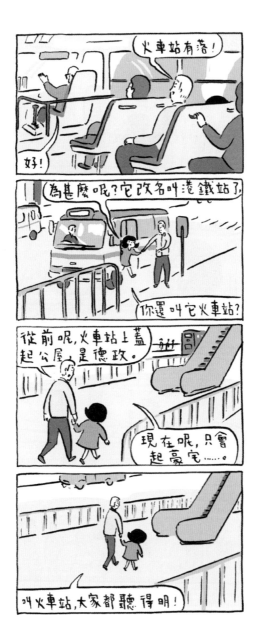

惻隱

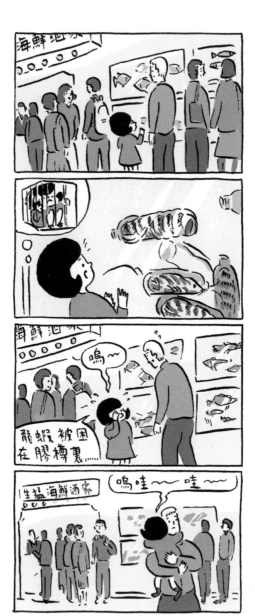

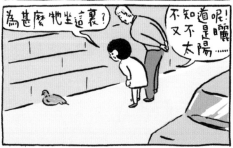

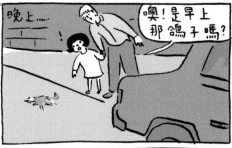

路邊鳥

累的感覺

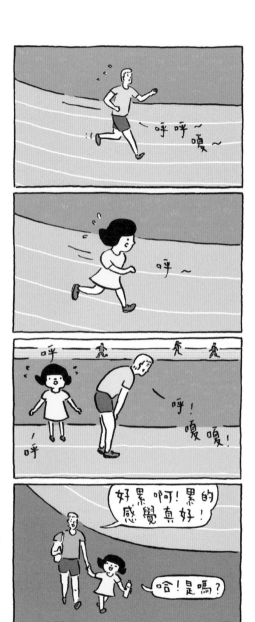

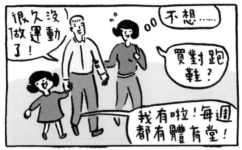

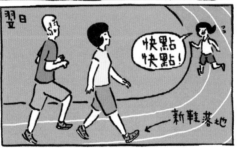

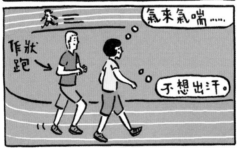

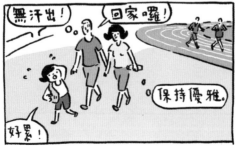

回音

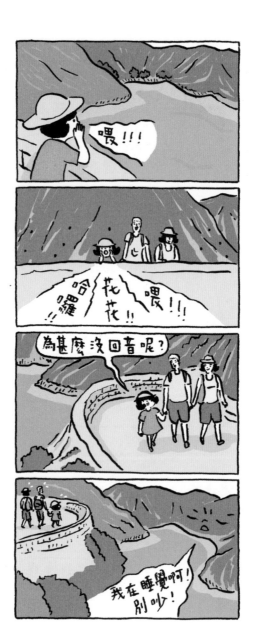

到此一遊

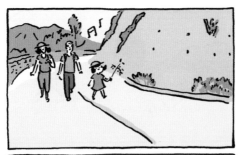

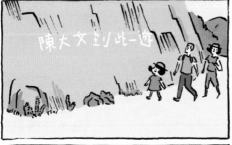

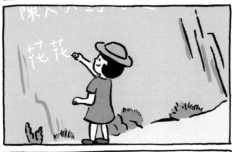

睡姿

曉得

撞車

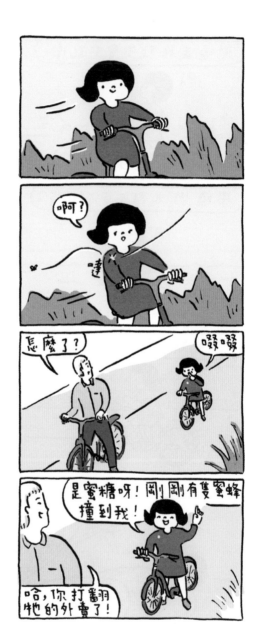

享受

摩打腳

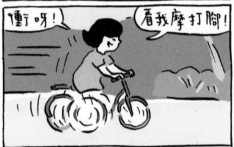

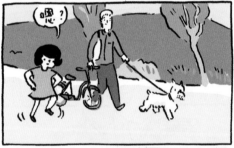

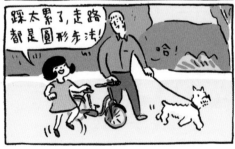

空手

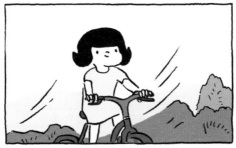

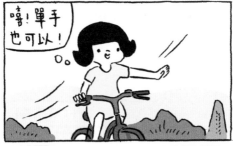

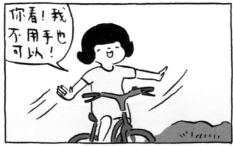

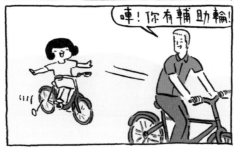

四種感想

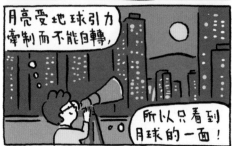

約定

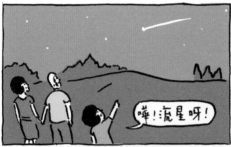

嘩！流星呀！

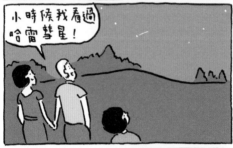

小時候我看過哈雷彗星！

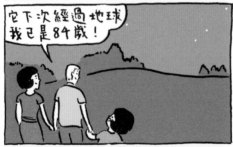

它下次經過地球我已是84歲！

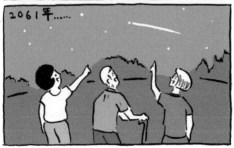

2061年……

責任編輯	寧礎鋒	
書籍設計	嚴惠珊	

書　　名	花花世界 5 —— 隻字點寫！	
著　　者	智海	
出　　版	三聯書店（香港）有限公司	
	香港北角英皇道 499 號北角工業大廈 20 樓	
	JOINT PUBLISHING (H.K.) CO., LTD.	
	20/F., North Point Industrial Building,	
	499 King's Road, North Point, Hong Kong	
香港發行	香港聯合書刊物流有限公司	
	香港新界大埔汀麗路 36 號 3 字樓	
印　　刷	中華商務彩色印刷有限公司	
	香港新界大埔汀麗路 36 號 14 字樓	
版　　次	2013 年 7 月香港第一版第一次印刷	
規　　格	24 開（119mm × 220mm）168 面	
國際書號	ISBN 978-962-04-3423-5	

©2013 Joint Publishing (H.K.) Co., Ltd.
Published in Hong Kong